中国画学源流之概观

余绍宋 著

浙江人民美术出版社

图书在版编目（CIP）数据

中国画学源流之概观 / 余绍宋著. —— 杭州 ：浙江
人民美术出版社，2021.10
ISBN 978-7-5340-9077-6

Ⅰ．①中… Ⅱ．①余… Ⅲ．①中国画－绘画研究－中
国 Ⅳ．①J212.052

中国版本图书馆CIP数据核字（2021）第208482号

中国画学源流之概观

余绍宋 著

策划编辑 霍西胜
责任编辑 左 琦
责任校对 黄 静
助理校对 栾幸凝
责任印制 陈柏荣

出版发行	浙江人民美术出版社
	（杭州市体育场路347号）
经　销	全国各地新华书店
制　版	浙江时代出版服务有限公司
印　刷	浙江海虹彩色印务有限公司
版　次	2021年10月第1版
印　次	2021年10月第1次印刷
开　本	787mm×1092mm　1/32
印　张	2.875
字　数	40千字
书　号	ISBN 978-7-5340-9077-6
定　价	24.00元

如发现印刷装订质量问题，影响阅读，请与出版社营销部（0571-85174821）联系调换。

出版说明

余绍宋（1882—1949），字越园，号觉庵、觉道人、映碧主人等，四十九岁后更号寒柯，浙江龙游人。自幼聪颖，年十六中秀才，后负笈日本东京法政大学。清宣统二年（1910）归国，以法律科举人授外务部主事。民国间，曾先后任司法部参事、众议院代理总长及浙江通志馆馆长等职。生平事迹详见林志钧撰《龙游余君墓志铭》、阮毅成撰《记余绍宋先生》等资料。

余氏虽然早年为政颇有声誉，但究其平生旨趣，则在金石考订、书画论著以及方志编纂，乃是近现代著名的史学家、收藏家和书画家。其幼时即得家庭环境之熏染；居北平、杭州时，复与汤涤、梁启超、陈师曾以及黄宾虹等师友切磋研讨，潜心钻研，故能多所造诣。叶恭绰尝作《后画中九友歌》，称其"越园避兵穷益坚，有如空谷馨兰荃，妙枝静如藏珠渊"，推之与齐白石、黄宾虹、张大千、溥心畬、吴湖帆等并称"画中九友"。

1926 年 5 月 6 日，余绍宋受邀为燕京华文学校讲述中国绘画史。嗣后，这些讲座的演讲稿以《中国画学源流之概观》为篇名连载于《晨报附刊》该年之第 56 期和 57 期，共计两万余字。在这篇演讲稿中，余氏言简意赅地梳理了中国绘画

发展的脉络，并胪列了各时期杰出的画家，点评其造诣和特点。诚如余氏开篇所述，《中国画学源流之概观》的突出特色系结合各时期之政治环境、社会风气来分析绘画之发展，所谓"从前述画史者，仅载各个画家之生平或其作法，恒不叙其时代之环境，尤不屑涉及政治，实不免于偏颇。今多如此点着眼，颇觉每时期之特色，易于明显。非敢白诩特见也"。

除了《中国画学源流之概观》外，余氏还先后在1928年第5期《南开双周》发表《初学鉴画法》，在1938年《中国艺术论丛》发表《中国画之气韵问题》，讲述传世绘画作品的鉴定、画学中的气韵等问题，对了解中国绘画亦颇有裨益。

此次出版，将上述文章据最初发表之书刊为底本，予以重新整理，并随文插配了相关图片，希望对读者了解和研究中国绘画史有所帮助。

浙江人民美术出版社

2021年9月

目　录

引　言

今日鄙人承贵约讲此题，非常荣幸。惟此问题异常广阔，欲于一小时内讲毕，实事理所不许，今仅就其大要约略敷陈，诸君幸勿嫌其简略。

讲绘画史，本应依其发达情形区划时代。惟中国画学与一时代之政教风尚有关，若置而不论，必难得其要领。兹故仍依政治史区分时期，以便了解。第一为上古时代，内分两期：第一期为太古至战国，第二期为秦汉；第二为中古时代，此时代较长，须分为四期：第一期为六朝，第二期为唐及五代，第三期为宋，第四期为元；第三为近古时代，内分两期：第一期为明，第二期为清。从前述画史者，仅载各个画家之生平或其作法，恒不叙其时代之环境，尤不屑涉及政治，实不免于偏颇。今多如此点着眼，颇觉每时期之特色，易于明显。非敢自诩特见也。

第一　上古时代

第一期　太古至战国（纪元前247年止）

画之起源　中国未有文字之先，先有绘画，伏羲神农氏之画八卦，其滥觞也。后至黄帝时，有仓颉，始制字。制字最先为指事与象形两种：指事字如一、八、上、下之属；象形字尤多，如日、月、草、木、鱼、鸟之属，皆从绘画化出。故许慎曰："视而可识，察而见意，为指事；画成其物，随体诘诎，为象形。"《说文序》。据先儒通说，指事之字，尤以象形为先，可知其源于八卦矣。与仓颉同时有史皇，能画物象。见李善《文选注》引《世本》。唐张彦远云："龟字效灵，龙图呈宝"，"轩辕氏得于温、洛中，史皇、仓颉状焉"。又引颜光禄说云："图载之意有三：一曰图理，卦象是也；二曰图识，字学是也；三曰图形，绘画是也。是故知书画异名而同体矣。"并见《历代名画记》。则是仓颉亦能作画，此可证书画同源之理，而后世论画，必云书画用笔同法，又必以能作书者之画为佳，其因实种于此。

虞夏商之绘画　《尚书》曰："予欲观古人之象，日月星辰，山龙华虫，作会宗彝，藻火粉米，黼黻绨绣，以五彩彰施于五色，作服汝明。"《益稷篇》。虞代绘画可考见者仅此，

而以五彩作画，实亦如此。至夏则有禹铸九鼎，见于《左传》，注谓："禹之世，图画山川奇异之物而献之，使九州之牧贡金，象所图物着之于鼎，图鬼神百物之形，使民逆备之也。"杜预注。是夏时九州皆有能图画者，其术之渐形发达，可以想见。商则尚实不事文饰，似画术非所措意。然如《史记》载伊尹从汤言素王及九主之事，刘向《别录》以为图画其形。裴骃《集解》引。又如《尚书》载傅岩之形求于天下。《说命篇》。则商时亦尚图画矣。而当时画人能图高宗所梦之形惟肖，更是见其术之神奇。后世画像，当亦以此为嚆矢。

周之绘画　周世尚文，故篆籀文字，笔画滋多，饶有画意，画术益形进步，可以推知。其见于载籍今可考者，有画宸，见《尚书》。画旗章，画服冕，画尊彝，画门，画采候，并见《周礼》。画盾，《毛诗》"龙盾之合"，传云画龙其盾也。画羔燕。见《周礼》。《周礼》冬官立有设色之工，详画绘之事。足征彼时画道之盛。又当时颇重地理之图，故《周礼》云："大司徒掌建邦土地之图。"《地官》。《史记》载："太子丹使荆轲献督亢地图于秦。"《燕世家》。是其证也。画像之事，当时亦有之。如孔子观乎明堂，睹四门墉，有尧舜之容、桀纣之像。又有周公相成王，抱之负扆，南面以朝诸侯之图。见《孔子家语》。是也。

总之，周代文化最盛，制度既渐周密，礼仪随之繁兴。

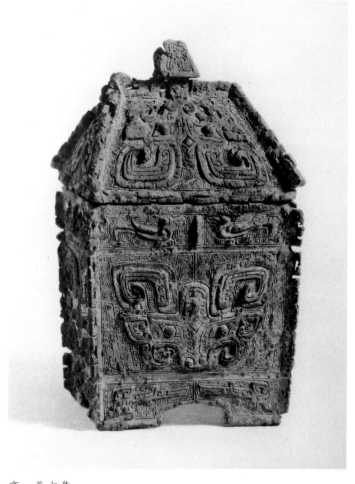

商　鼎方彝

若宫室器用、车旌衣裳、音律典礼，以及田赋道里、疆域沟洫等事，殆无不有图以为之副。征诸郑樵《通志》所载《图谱略》，而可知也。惟当时所谓绘画之事，非如后世士大夫之作画，仅以为陶情淑性之具。实皆与政教有密切之关系，而作画之人，要皆为工匠之流，盖尚未成为高等之艺术也。惟当时工匠之工作甚精，试观其所传尊彝及圭璋之属，其雕刻之精美，后世虽高手亦不能及。雕刻必缘绘画为之，又可见其时绘画之精美，且可窥见当时图案画之进步焉。

今世作画必以笔。相传笔为秦蒙恬所制，则周以前作画系用何物，诸书均无记载。据晋崔豹云："古之笔，不论以竹以木，但能染墨成字，即谓之笔。秦吞六国，灭前代之美，故蒙恬得称于时。蒙恬造笔，即秦笔耳。以枯木为管，鹿毛为柱，羊皮为被，所谓苍毫也。"见《古今注》。然则周以前固亦有笔，特与今之笔或不同耳。

第二期　秦汉三国（自纪元前246年至纪元264年止）

总说　秦并六国，迄于汉末，为中国声名文物最盛之时期。各种艺术勃兴，画道亦随之进步，作画者不仅属于工人，学士大夫亦能之，渐有姓氏可考，其一也。秦皇、汉武大拓疆宇，始与外国交通。外国艺术因之输入，而画学亦受影响，其二也。又因好神仙，大营宫室，不施绘画无以壮其弘丽瑰

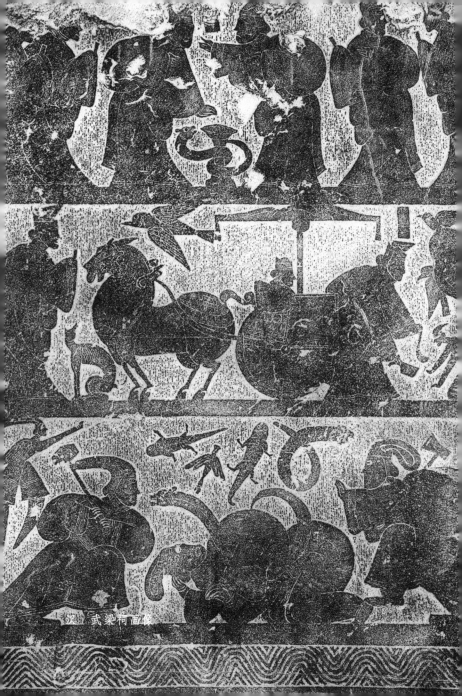

汉　武梁祠画像

伟之观，而画道因而发达，其三也。纸笔渐次盛行，画随书法而进化，其四也。缘此数端，而秦汉三国之艺术思想之大变。

秦之绘画　秦代时期过促，载籍所记绘画事不多。然其时有西域骞霄国画人名烈裔者，能口含丹青喷壁成画。见《拾遗记》。虽不甚可信，亦可为外国画输入之先河。又始皇建阿房宫，史称其甚伟丽，是其宫室图案与夫雕饰之极盛，亦可想象得之。《史记·始皇本纪》载秦每破诸侯，写放其宫室，作之咸阳北阪上，亦一证也。

汉之绘画　汉丁秦乱之后，与民休息，政尚无为，故武帝以前，文艺殊不甚著。及武帝好神仙，营宫室，又经略西域，崇尚文教，艺术于以复兴。嗣是以后，进化甚速，征诸史籍，其作品可考者甚多。试举其略：

第一为石刻画。今犹存者，如嘉祥武梁祠、嵩山三阙等处，甚为古朴雄厚。想见当时作画与书法同风，并足征雕刻与绘画之关系。第二为宫殿画。如武帝作甘泉宫，中为台室，画天地太一诸鬼神。见《汉书·郊祀志》。宣帝思股肱之美，图画其人于麒麟阁。见《汉书·苏武传》。元帝因成帝生甲观画堂。见《汉书·成帝纪》。师古注：画堂谓画饰。其它省中有画，见《汉书·汉官典仪》。殿门有画，见《汉书·景十三王传》。周公礼殿有画，见《玉海》引《益州记》。鲁灵光殿有画，见赋。南宫云台有画，见《汉书·马援传》。郡尉府舍有画，见

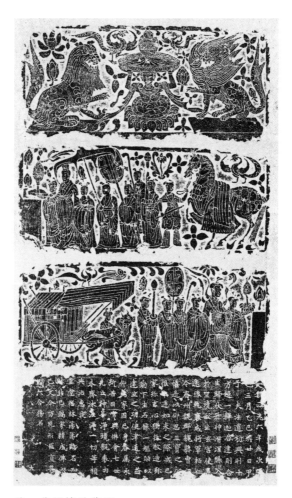

魏　曹望憘造像记

《后汉书·南蛮传》。鸿都门有画，见《后汉书·蔡邕传》。凡此皆足见当时壁画之盛，亦即为五代及唐时画壁之起源。第三为尚方画。汉明帝雅好图画，别立画官，诏班固、贾逵辈取诸经史事，命尚方画工图画。见唐张彦远《历代名画记》。是当时且立有专官，以司绘画之事，亦即后世画院之先声也。第四为佛教画。此为绘画受外国影响之滥觞，其后推而及于道教。陆离光怪，不拘拘于事物之实迹，遂于画道别开一途。

汉画大半皆属人物，其意盖在人伦之观感，次为关于天文、舆地、兵家、礼器之图，则以为政教之辅助。故前汉画人为毛延寿、陈敞，后汉为蔡邕、赵岐，是皆以画人物著称。惟刘向、龚宽工为牛马飞鸟，见《西京杂记》。为后世翎毛画之起源。至刘褒作《云汉图》及《北风图》，见张华《博物志》。收寥廓之景物于一帧，为以前所无，或即后世山水画之起源欤。

三国之绘画　三国时期虽短，然画学颇盛。魏有杨修、徐邈，吴有曹弗兴，蜀有诸葛亮、诸葛瞻父子。而曹弗兴之名尤著。

第二　中古时代

第一期　南北朝（自265年至617年）

总说　前言一时代之绘画，必与其时代之政教风尚有关。时至六朝，其最显著者矣，姑举数端言之。自汉末以迄唐初，其间三国争衡，六代递嬗，五胡乱华，南北对峙，干戈纷扰，凡历三百六七十年。教化凌夷，政治败坏之情形，几如今日，民不聊生，于是厌世之念起，多趋于佛教一途，以图解脱。而佛教遂极盛一时，石刻造像传于今者尚不少，故当时释道人物画极盛，其一也。当时士人不皈依佛教，则遁于老庄之玄谈，爱好自然，崇尚风雅。又适当衣冠之族，经北方胡种之压迫，渐次南行，而南方山水之清奇，遂感受于其思想之寂灭，于是山水画兴。向之山川树石，仅为人物之背景者，至是渐独立成为一科，其二也。六朝士人既尚清谈，不为汉时之朴学，故多为趋轶世俗之事，如弈棋、如弹琴、如书法，皆以此时为盛，绘画亦然。审美之风尚既成，艺术遂呈发达之象，于是于人物、山水之外，旁及畜兽、花鸟、鱼龙、楼台之属，皆极其致，而绘画之范围益广，其三也。六朝吏治，最尚门第，学部亦然，绘画既已渐成一科，自不能不受其影响，故其时画人多传家法，张彦远《历代名画记》有《叙南北

时代师资传授》一篇，可证。其四也。六朝士人喜著作，画学亦莫能外也，故汉以前无专门论画之书，至六朝则如顾长康、谢赫、梁元帝、陈姚最之徒凡三十余家，俱有论述，书目见郭若虚《图画见闻志》，其五也。南北宗之分派，虽在中唐，然六朝因疆域既分，交通不利，而画道亦受政教风尚之影响，北画多雄奇峭刻，南画多蕴藉幽淡，已开分派之先河，其六也。故画道至六朝，可称为发达时期。

晋之绘画　明帝以帝王而工绘事，师事王廙；其时卫协、张墨并称画圣，见《抱朴子》。故士夫风尚益崇。卫协为曹弗兴之弟子，谢赫曾言：“古画皆略，至协始精。”《古画品录》。其弟子顾恺之，亦最著名，谢安以为：“苍生以来所未有。”《晋书》本传。曾著《魏晋名流画赞》，实为论画之祖。他若荀勖，嵇康，张收，温峤，谢安，王羲之、献之父子羲之为王廙子，史道硕四兄弟，戴逵、戴勃父子，并见称于世，画风之盛，古未有也，而多出于士夫。且如羲之辈，尤善书法，是为后世书家画又称文人画之楷模。

刘宋之绘画　宋时最著名者为陆探微，实开宗派，画之六法始备。见《宣和画谱》。其子绥及弘肃继之。而袁倩、袁质父子及顾宝光并师其法，此外若戴颙，谢灵运，刘胤祖、绍祖兄弟及胤祖子璞皆有名，因知刘宋时与晋代画风大略相类，而隐士王微、宗炳并以画山水著名，各有画序，意远

北魏　司马金龙墓出土彩绘人物故事漆屏

迹高，见《历代名画记》。实为以山水画名家之始，亦即南宗画派之先河。

南齐之绘画　南齐绘画名家当为谢赫，曾著《古画品录》，为品画之祖。他若毛惠远、惠秀兄弟，及惠远子稷，家法相传，别为一系。

南梁之绘画　元帝善画，故其时善画者亦多，其称巨擘者为张僧繇，相传灵感之说颇多，《太平广记》、《神异记》、《历代名画记》、《唐诗记事》、刘长卿《画僧记》、张鹜《朝野金载》诸书俱载其灵异之迹。虽不足深信，而其为一代宗匠，则应无疑。僧繇所画，诸书记载皆言其善作佛像，盖受印度美术之感染深矣。子善果、儒童亦善画。此外若袁昂、焦宝愿、陶弘景、解倩诸人亦有名。

陈之绘画　陈时绘画知名者较少，仅顾野王有名。

北朝之绘画　南朝画风极盛，北朝殊萧索。盖北朝为拓跋氏，原非本国人，美术之事，非所尚也。稍知名者，魏有蒋少游、高遵、王由、杨乞德，北齐有曹仲达、萧放、杨子华、刘杀鬼，北周有田僧亮、冯提加、袁子昂诸人。

隋之绘画　隋代统一南北，风教浑融，画习亦改。文帝崇文教于东京，观文殿后起妙楷、宝迹两台，收法书名画。见《历代名画记》。一时画风兴起，当时有名画家若展子虔、若董伯仁、若郑法士及子德文、弟法轮，金以北朝名手，入

隋供奉，所画除人物外，长于台阁楼观，实为画界最盛时期。

炀帝尤崇艺术，曾著《古今艺术图》五十卷，于是名工辈起。又盛兴土木，设离宫四十余所，其有需于装饰绘画，自不待言。尔时并有尉迟跋质那为外国人，世称为大尉迟，善画佛像，当时画佛者多师之。其释家如跋摩、玄畅、迦佛、陀云、拙叉并善画佛，故画佛以隋时为极盛。

第二期　唐及五代（自618年至959年）

总说　初唐绘画，大率衍六朝之风，除释道人物画外，无特异之发展。至中唐，开元天宝以后。则诗文及书法均大形进步。盖初唐之诗，虽渐趋于雄浑，而仍存六朝艳冶之余风，直至李、杜出而始一变；文则多属骈俪，至韩、柳出而始一变；书法若虞、褚，虽稍改六朝恶态，亦自颜、柳辈出而始大变。惟画亦然，自玄宗嗣位，唐室中兴，文学技艺亦因而剧变；释道人物之画至是而臻极盛，后世无复能及；山水画则南北二宗，屹然分立；鞍马画又开一宗。花鸟画亦于是时发轫，皆其最著者也。惟至晚唐，以天下骚乱，渐形衰歇。迄于五代，争战频仍，中原文物，扫地以尽，除荆、关一派继承南宗衣钵外，惟蜀主孟昶、南唐后主李煜崇尚文艺，花鸟画盛行。唐代之流风余韵，赖以留遗不绝而已。

绘画之事，至唐代有特须注意者二端。隋唐之时，似以

唐　阎立本　步辇图

画师为贱业，故太宗命阎立本写异鸟，至羞怅流汗，归戒其子勿习画，谓"以画见知，与厮役等"。见《唐书》本传。宜其时鲜所发明。及中唐以后，文人画渐盛，韩文杜诗，时加倡导，而后画学始尊，其一也。隋唐以前绘画多属画壁，中唐后始多用绢，至南唐则多用纸。纸绢盛行，而绘画之学益专重于笔墨，实为艺术作法变迁之一大关键，其二也。

唐之人物画　初唐时佛教画及人物画颇盛，佛教画最著者，为尉迟乙僧，即跋质那之子，世所称小尉迟者也。他如窦师纶、范长寿、薛稷、曹元廓、殷仲容辈均知名。人物画最著名者，为阎氏父子，即阎毗与其子立德、立本也。泊中唐吴道子出，乃集其大成，最工佛像。其描法所谓吴带当风者，

一变古来游丝细笔，其敷彩于焦墨痕中略施微染，自然超出
缣素，世谓之吴装。见汤垕《画鉴》。其画多属画壁，故传
者绝稀。昔人论画者，咸称吴为百代画圣云。传其术者有卢
楞迦、杨庭光、李生、张藏、翟琰、王耐儿诸人，而以楞迦、
庭光为最著。有唐一代，咸属吴派，至周昉创水月之体，始
稍变其法，别成画风。又赵公佑亦以画佛像著称。

唐之山水画　山水画在中唐以前，不甚发达，大小尺度，
往往不称。至吴道子及李思训出，始独成一体，道子曾貌蜀
道嘉陵山水，一日而毕；思训为之，则以累月始毕，各极其妙。
见《唐朝名画录》。故张彦远云："山水之变始于吴，成于二
李。"《历代名画记》。二李者，思训及子昭道也，时称大
小李将军。思训弟思海，思海子林甫，林甫侄凑，均以山水
名家。用金碧着色，为一家法，大抵尚工细，后称北派之宗。
复有王维，笔纵措思，参于造化，《唐书》本传。别开一种
水墨淡彩之画法，所谓"诗中有画，画中有诗"也。苏轼语。
又有王洽，创泼墨之法，淋漓挥洒，为宋时米派之滥觞，继
之者为郑虔。盖其时社会风尚，渐趋于冲雅一途，正如诗文
格调之变艳冶为质实也。是为南派之宗。画家分派自此始。
董其昌《画旨》始倡分派之说。其它画家如卢鸿一、王宰、项
容、张志和、韦偃、张璪等亦著名。

唐之鞍马画　开元、天宝之际，唐之武功及于西陲，故

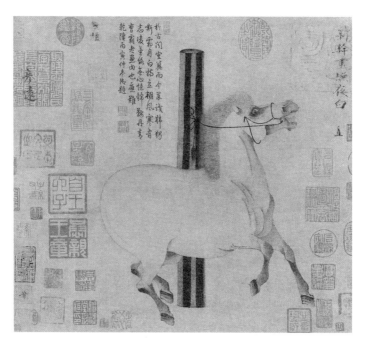

唐　韩幹　照夜白图

诸国所贡名马多至四十万匹，玄宗酷爱之，每令侍臣图其像，《历代名画记》。以是画家多工画马。其知名者有曹霸、韩幹、孔荣、陈闳、韦偃诸人。而韩幹之名尤著，杜甫诗恒称之。玄宗曾令师曹霸，幹谓"臣自有师，陛下内厩之马，皆臣师也"。《唐朝名画录》。观此知当时画马咸以生马为标本，

故能独擅其胜，而画法亦遂难以流传。此后惟宋李公麟、元赵孟頫能继其遗风而已。与画马类似者为画牛，则戴嵩、戴峄兄弟其最著者矣。

唐之花鸟画　唐以前无专写花鸟者，盖其时以绘画为玩赏之风，犹未盛也。迨德宗时，有边鸾者出，始专画花鸟，设色至精，为五代及宋花鸟画之先声。得其传者，有陈庶、梁广诸人。

五代之绘画　五代梁时有荆浩，最工山水，论者以为唐宋之冠，其所作山水，决为范宽辈之祖，汤垕《画鉴》。关仝师之，有出蓝之誉，时人并称荆、关。盖南宗自王维开派以来，至郑虔而一变，至荆、关而再变，为后来画家之所宗仰焉。当时天下大乱，惟南唐、后蜀稍见承平，故中原除荆、关外，仅有张图、跋异辈工释道画，后唐以后，遂无闻矣。

南唐李后主酷嗜文艺，所画自成一格，写竹并创铁钩锁法。又始设画院，以优待当时之画家。其时如周文矩、赵幹、曹仲玄、高大冲、王齐翰皆被罗致，竞爽一时。他若徐熙，花鸟草虫，别开一格，后宋太宗至以示群臣，俾作标本，刘道醇《宋朝名画评》。与蜀之黄筌一派，适相对峙。

蜀主孟昶亦好画，效南唐制度，亦开翰林院，以待遇画人，故其时画手多趋之。李畋《益州名画录序》及邓椿《画继》皆云然。亦以中原大乱，借避居也。其画院中待诏为黄筌及子

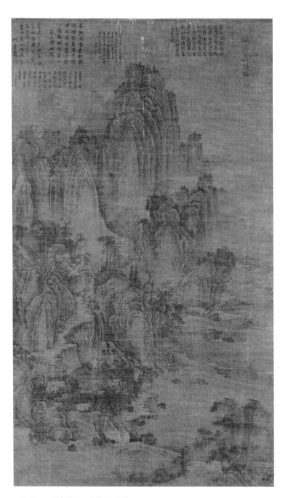

五代 荆浩 匡庐图

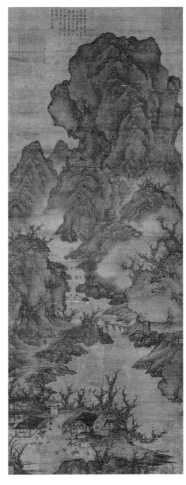

五代　关仝　关山行旅图

居宝、居寀、赵德玄、房从真、阮知诲、杜龇龟、高道兴皆擅皆名，而以黄筌父子最著。居宝、居寀得其父之绪余，遂成一家法，后世画花鸟者多宗徐、黄两家焉。尔时画家甚多，花鸟草虫画除黄氏外尚有滕昌祐一派；山水则李升最擅名，人以其学李思训，因亦号为小李将军。黄休复《益州名画录》。人物画则赵忠义、蒲师训称最。

第三期　宋（自960年至1276年）

总说　宋太祖统一天下，偃武修文，太宗、真宗继之，奖励学艺，故才学之士辈出，不独绘画一端为然，特绘画之进步尤为显著耳。推宋代绘画所以如是进步者，厥有二因：一则帝室之提倡也。历代君主优礼画人，无过于宋代者。南唐、后蜀既开画苑，至宋则更加扩张，设翰林图画院，招集全国画人，因其才艺，授以待诏、候艺、学画、学正、学生、供奉诸官，其南唐、后蜀诸画官一并罗致。所搜集之古画，亦并收入御府，以供参考之资。其后仁宗、徽宗均自擅丹青，画院益臻隆盛。旧制：凡以艺进者，虽服绯紫，不得佩鱼。至政和、宣和间，独许书画院之官得佩鱼带。又令诸待诏主班，以画院为首。又画院中人有过犯，止许笞直，罪重者亦听奏裁。又他局日支钱称食钱，画院则称俸。以上均见邓椿《画继》。又以敕令公布画题于四方，使画人应制，以有召试于京师者。

邹一桂《小山画谱》。高宗中兴，犹存其制。画院每进一图，并为之御书题识。又宋代诸帝，均好鉴藏，征诸《宣和画谱》所载，可以想见弘奖风流，不遗余力，故其时士人竞事绘画，而斯学遂大行进步。一则学说之影响也。宋代学术，偏重义理，虽为属儒宗，多参佛老，立说既异，派别遂分，哲理无穷，而思想益形发展。诸儒于研究学理之余，复多耽好艺术，而绘画之精神，受其感化，亦渐生超世无我之观念。故所画不仅注于形似，而趋重于气韵；不专于实用之装饰，而竞趋于自然之玩赏，于是写意画大兴焉。本此二因，画体亦异，前者所尚，专以形似，否则亦为不合法度，或无师承，又所取画人不专以笔法，往往以人物为先，以上并见邓椿《画继》。故称为院体画，即工笔画。又称为在朝派，多属于北宗。后者多为学士文人淑性陶情之作，不求形似，专尚笔墨，故能作者甚多，可称为写意画，又可称为在野派，多属于南宗。两相对峙，而南北两派在唐时未见甚歧异者，至是而显生分别。此无论山水花鸟，以及释道人物诸画，咸有此两派，而写意派皆后出而擅胜场，亦宋代画史之特色也。

工笔山水画　宋代工笔山水画，最初擅名者为李成。初师关仝，后自成家。最工树木，用墨最少，故世称其"惜墨如金"。费枢《钓矶立谈》。其画颇重立脚点，故所画山上亭馆，仰画飞檐。后宋迪驳之，创为以小观大之说，沈括《梦

溪笔谈》。其法遂绝，惜哉！传其画者有许道宁、李宗成，皆工寒林山水。又传至郭熙、高克明。郭熙之于李成，犹巨然之于董源也。在仁宗、神宗时亦为画苑中人，故当时画苑，皆仿其法。直至南宋，画苑待诏如杨贤、张浃、顾亮、朱锐等，犹其支流也。高克明大中祥符间亦为画苑待诏，更善佛道人马竹木，与王瑞、燕文贵、陈用志等驰名一时。此外学李成者有范宽，其后又师荆浩，自立一派。故元汤垕谓"宋朝董源、李成、范宽三家鼎立，前无古人，后无来者。"见《画鉴》。又宋初有郭忠恕者，专工屋木楼阁，为古今界画之宗。至南宋画院之画，最著者有两派：一派多作金碧青绿山水，盖绍述大小李将军者，赵伯驹为之首，其弟伯骕及李唐、刘松年继之，笔法细润工整，元时所称宋派画者是也。一派为马远、夏珪，笔法咸尚劲拔瘦硬，章法尤多突兀奇怪，虽当时负盛名，然非士人所尚矣。

写意山水画　此派以董源为宗。源之山水，用水墨多师王维，淋漓尽致，多写江南风景。释巨然宗之，积墨幽深，故世以董、巨并称，亦以其画法相近也。师巨然者有释惠崇、释莹玉涧皆擅名，亦足征当时方外之尚画。其画风趋于淡雅高简，有由来矣。师董源者尚有刘道士、江参亦著名。米芾父子画法，亦从此派化出。直至元季四家，皆承其源而汲其流者。故南宗开派，虽自王维而确立门户，实始董、巨。

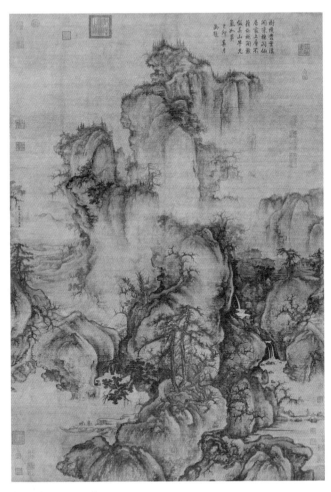

宋　郭熙　早春图

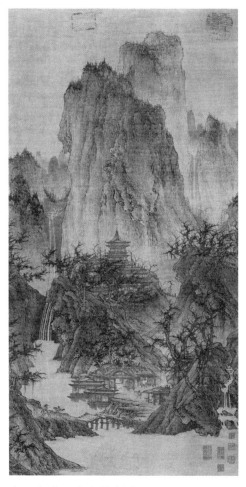

宋　李成　晴峦萧寺图

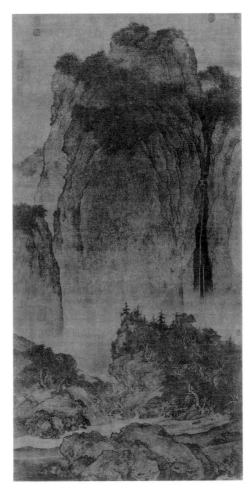

宋　范宽　溪山行旅图

宋　巨然　层岩丛树图

宋　李公麟　维摩演教图卷

释道人物画　宋初收南唐、后蜀诸名手入画院，其中多擅长释道人物，如王霭、王仁寿，其最著者。此外如高益、高文进、高怀节父子、王道真、厉昭庆、牟谷、杨斐诸人皆是。然其画多宗唐时风习，鲜有发明。及神宗以后，渐尚五代画法，于是专供礼拜之诸尊图像渐废，专供赏玩之释道人物代兴，而画风之一变。去涂饰而尚高谈，弃繁重而崇简略，渐致不必专家，画山水花鸟者亦能兼擅。推其所以变迁之原因，当由山水、花鸟画竞尚南宗飘逸萧散之趣。同为用笔用墨，遂不能不受影响。又佛教密宗最尚画像，唐代密宗盛行，故图像必须严格。

至宋则密宗渐替，或以亦以其变迁之原因。然自此而唐代释道画之典型，遂堕地无余矣。又人物画从前悉画故事，至宋中叶则因画人多不考古衣冠，遂不能作，见米芾《画史》。于是向之画人物以为人伦观感者，亦一变而为玩赏之具，故释道人物画至宋可谓革命时期。

宋代释道画及人物画最擅名，而为其代表者为李公麟。盖释道画自王齐翰、张元简辈渐取世俗之相，变从前图像之画法，渐加工整，至李公麟参取吴道子法，乃益精巧。其画人物，则能分别状貌，使人知其所画为何等人。至于动作态度，掔伸俯仰，小大美恶，与夫东西南北之人，咸有分别，《宣和画谱》。实为人物画之极轨。尤多白描，故"其工致处，人或能为，若率略简易处，则终不能及也"。同上。传其法者有释梵隆、贾师古，再传至梁楷，更创简笔画法，而人物画又开一新纪元。

花鸟画　宋代花鸟画仍不出徐、黄两家法。邹一桂《小山画谱》。蜀亡，黄氏入画院，极承太宗宠遇，其法勾勒遒劲，设色浓厚，为画院楷模，当时较验咸以其体制定优劣，故称为院体画。徐熙之孙崇嗣，传其祖清淡野逸之趣，创没骨法。同时唐希雅亦学徐熙，不事浓艳，相当于山水画之南宗焉。当时谚云"黄家富贵徐家野"，郭若虚《图画见闻志》。盖黄筌父子同入画院，徐熙祖孙终在江湖，遂成异体也。黄派至

五代 黄筌 写生珍禽图

崔白兄弟、吴元瑜稍变其格，南渡后效之者有李安定父子，他无闻焉。徐派则崇嗣之弟崇勋、崇矩，希雅之孙宿及忠祚皆擅名，复有赵昌、易元吉传其学。赵昌写生尤擅长，自号写生赵昌，传其学者为王友、林椿等，其流衍历元、明、清而勿替。

梅竹画 梅竹本为花鸟画之一部分。然至宋世，则独成为专尚，大抵以此两者为花卉中清逸之品，不假丹青，贵在笔墨，而文人墨客均得借此以发抒性情也。从前画梅，率以色彩，至陈常始用飞白；米芾《画学》。华光僧仲仁，始用墨笔；汴人尹白专工墨花。并见邓椿《画继》。复有李仲永、

宋　扬无咎　四梅花图之一

雍峻、茅汝元、扬无咎辈，咸以墨梅著称。至画竹用墨，其源较早，蜀之李夫人见月下竹影，因以墨写之，见《十国春秋》。是为墨竹之始。至宋代则为之者渐多，迨文同、苏轼出，乃大畅其旨，其后若李时雍、赵士表、谢堂、张昌嗣、赵士安、林泳、杨简、丁权、单炜、田逸民、徐履、艾淑诸人，皆以墨竹见长。专论墨竹之书亦不少，亦以写竹得用作书之法为之，故善书者率兼为之也。

第四期　元（自1277年至1367年）

总说　元代以异族暴力征服中原，典章文物，扫地殆尽，

文学艺术，尤非所知，则绘画之事，宜若无足称矣。乃考其实，则大不然。元代君主，虽不设画院优遇画人，而学士文人承宋代之余风，悉醉心于艺术，其所成就，不逊于前。固知艺术为物，固不必专由在上者之提倡，而任其自由发展，其成绩或更较提倡者为优。观于唐宋两代工笔画不若写意画之盛，即可知矣。且元代惟不由帝室提倡，始有隐逸之流，如四大家者，传衍南宗，别开生面，卓然自成一家，开明清画学之端绪，而为唐宋画派至明清画派过渡之津梁。画后题识始于元代，亦为后来画家取法。

山水画　元初山水画，自以赵孟𫖯为最著。其画兼采李成、王维两家，有唐人之致，去其纤；有北宋之雄，去其犷，董其昌《容台集》。盖合南北两家于一炉而冶者也。夫人管道昇、弟孟籲、子雍、孙女凤麟传其家法，一门称盛，终元世其画风不绝。此外则高克恭、龚开，皆学米画，亦有名于时。洎至季世，四大家者出，实为南宗画派之大成。四家者黄公望、王蒙、吴镇、倪瓒也。其画虽皆宗董、巨，而黄公望浑厚，王蒙朴茂，吴镇沉着，倪瓒疏简，各具面目，各擅胜场，明清两代画风，无不祖述之者。当时尚有一派祖述马、夏者，为陈君左、张远、张观诸人。祖述郭、李者，则有朱泽民、曹知白、方从义、唐棣、姚彦卿诸人。后者为胜，一变宋时格法。盖元季诸家辈出，别成画风，后世所以称"元人

风格"也。

花鸟画　此以钱选、王渊两人为最著，两人皆赵孟頫友也。不仅长于花鸟，兼长山水、人物，特以花鸟著耳。钱选学赵昌，王渊学黄筌，虽所宗不同，而皆无画院习气，故为可贵。

墨竹画　此在元时颇盛，亦一时风会使然。最著名者为李衎、张逊、柯九思，皆学文同者也。文同为湖州人，当时号湖州派。

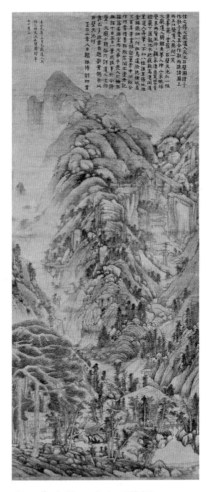

元　黄公望　天池石壁图

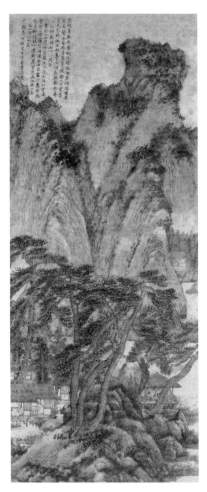

元 王蒙 春山读书图

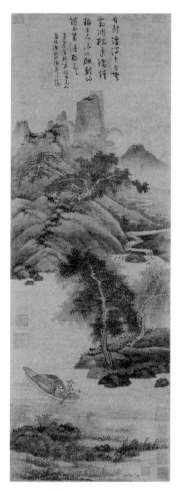

元　吴镇　渔父图

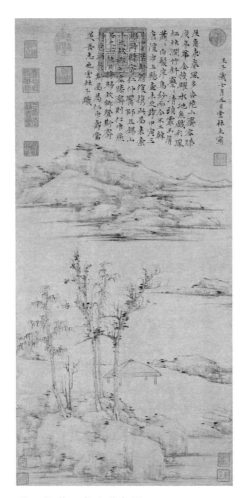

元　倪瓒　虞山林壑图

第三 近古时代

第一期 明（自1368年至1643年）

总说 明兴，复设画院，历代帝王亦多好绘事，时加提倡。宣德、弘治之世，为画院最盛时期，犹宋之宣和、绍兴也；而两帝皆善画，亦犹徽、高两宗焉。于是院体画派复兴，绍马、夏之遗风，成戴、吴之别调，是名浙派。然其末流至于犷悍诡怪，及南宗大兴，更斥为狂态邪学，至清代遂绝其迹矣。与浙派对峙者，为吴派，其人多属吴人，故名。此派传南宗之衣钵，发挥而光大之，亦可谓中国画法之正宗，盖惟此派足以代表中国画学之特色也。位于浙吴两派中间者，尚有一折衷派，盖兼取马、夏及刘松年、李唐之长，而为浙派与吴派之过渡者。其画人亦多为江南人，足征明代画家多产江浙，其流风余韵，直至有清一代而犹弗替。又明代闺秀、妓女颇多善画，且亦多江浙人。推其原因，悉由元代赵孟頫一派，以至四大家多属江浙人之故，益足见风雅之事，在野者之风尚，其效力固不逊于在上者之提倡也。

院体画及浙派山水 明代画院山水画人才最著者，洪武时有周位，永乐时有郭纯，宣德时有戴进、李在、周文靖，成化时有吴伟，正德时有王谔、朱瑞，嘉靖以后稍替矣。其

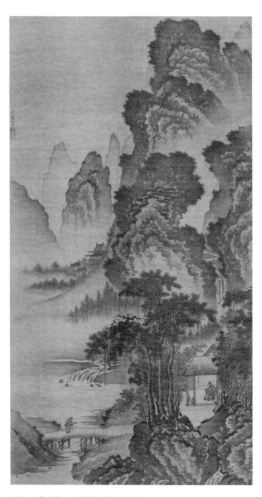

明 戴进 溪堂诗意图

中戴进最称巨擘，兼郭熙、李唐之长，极马、夏之变，实为浙派之开宗。吴伟继之，门徒极一时之盛，而与吴派成对峙之势焉。惜其末流徒恃笔墨之健拔，肆为粗豪，如蒋嵩、张路辈，真无丝毫士人气，遂成为江湖画派。最后得蓝瑛，虽欲振作，亦无济矣。

折衷派山水　南宋院体画中有赵伯驹、李唐、刘松年，与马、夏异其趣，前已言之。明初学之者有冷谦，其后周臣、唐寅之徒，稍变其法，其用笔较浙派为工细而轻软，其趣致则与吴派又多近似，兹故名曰折衷派。

吴派山水　此派远绍董、巨，近继四家，摆脱院画习气，专尚笔墨。其初周位、徐贲、王绂、杜琼辈，竞相倡导。至沈周绍其父恒吉、伯父贞吉之绪，更为精进，实为此派开宗。文徵明、董其昌、沈灏、陈继儒继之，益畅其旨。而董其昌自谓为"文人学士之画"，以南宗正传自居，所著《画旨》屡有此论。攻击浙派院体不遗余力，于是"尚南贬北"之论起。时讲学之风竞立门户，画风亦然，文人学士，喜言高简，又值浙派渐为世所厌弃，故吴派大盛。嘉靖以后，名手如程正揆、查士标之流，殆皆属于此派，作者之名，不胜枚举。迄于末叶，学风益尚标榜，画道因之，如所谓"画中九友""秦淮八艳""玉山高隐十三家""嘉定四君子"等名目，竞尚声气是也。其他明末清初之际，除王时敏、王鉴于论清代画时别说外，若释

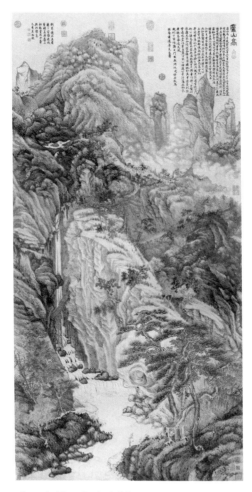

明 沈周 庐山高图

原济、方太猷、张宏、张风、傅山、金俊明、恽向、方以智、庄冏生、恽本初、笪重光、释髡残辈，乃至松江派，赵左等。云间派，沈士充等。皆其支流。

人物画　唐宋人物画，以释道为主，至明虽有蒋子成、阮福、丁云鹏、王立本、陈远诸人喜作佛画，然已非复唐宋之遗风，所写人物，多属于历史风俗画。一代中最著名者，为仇英，实开流丽工细之画派，其背影多效周臣、唐寅，间作山水亦然。盖仇英出于此二人之门，亦可谓为折衷派者也。其后以人物画著名者，有崔子忠及陈洪绶，时称"南陈北崔"云。历史风俗画之外，有别开生面者为传真。传真之法其源本甚古，然明以前专以此名者颇鲜。自明初陈遇、陈远、沈希远、陈撝辈相继宣入内廷写御容，遂为世所注重。于是侯钺、庄心贤辈专研究传真之法，迄于曾鲸，别出机杼，传神之妙，遂造其极焉。

花鸟画　明代花鸟画，约分三派：一为黄筌派，二为写意派，三为勾花点叶派。黄筌派以边文进、吕纪称首，妍丽工致，克绍薪传。写意派则以林良称首，明以前花鸟画不出徐、黄两体，无写意者，有之自良始。当时此两派颇盛，亦有折衷两派者，如殷宏、陈子和辈，然不甚盛。至勾花点叶派，则以周之冕称首，原来沈周于山水之余，并工花鸟，其后有陈道复、陆叔平亦有名，至之冕则兼二家之长，王世贞《弇

州续稿》。始成此派。

梅竹画　此在明代为最盛，作家最多。墨竹最著名者，为宋、杨、王、夏四家，既宋克、杨维翰、王绂、夏昶也。墨梅最著，有王、孙两家，即王元章、孙从吉也。

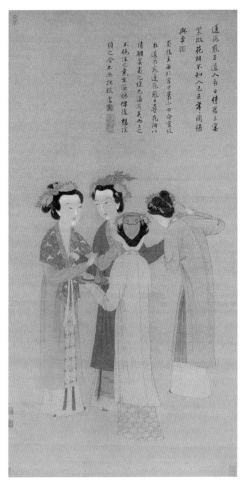

明 唐寅 王蜀宫妓图

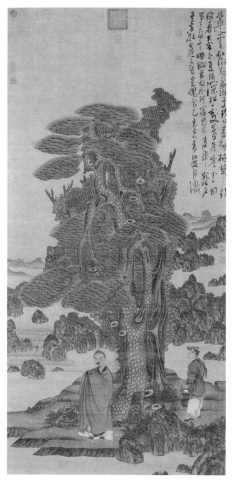

明　陈洪绶　乔松仙寿图

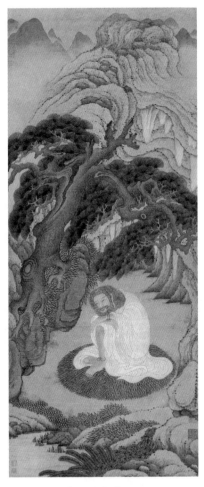

明　丁云鹏　释迦牟尼图

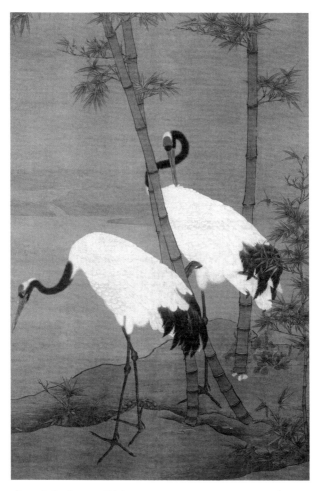

明 边文进 双鹤图

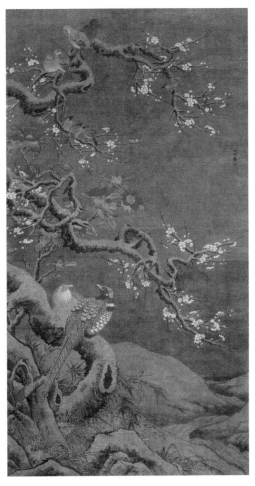

明　吕纪　梅茶雉雀图

第二期　清（自1644年至1911年）

总说　清代学术文学，均与明代殊趋，独绘画一事，悉绍明季遗风，纯属南宗一派。推其原因，盖有四焉：自"崇南贬北"之论起，南宗即于明季盛行。洎明社既屋，遗民独多，赖托于笔墨，以自抒怀抱，而南宗画派，最与适宜，故明季清初，画人最盛，其一因也；清兴百余年间，致承平之盛治，士夫涵濡，雍熙化泽，适与南宗之趣味相投，其二因也；清代君主皆通绘画，然亦染南宗之风，不若宋明两代画院专尚工丽，其三因也；学术除经史外，诗文亦尚声调词藻，鲜发扬蹈厉之风，绘画遂受其影响，其四因也。若离政治史而区划绘画史之时代，应自万历至乾隆为一时期，即南宋极盛时代也。嘉庆以后，画人虽多，画风已替，一则因南宋画法发挥无余，不能更有进步，一则变乱迭起，时事多艰，文人无暇研求。咸、同以降，画法堕地无余，画人寥落已极，怪体百出，邪道盛行，至于今可谓风雅式微，千钧一发之时矣！

山水画　南宗独盛，然与明代亦稍异。明代画派多尚枯笔干墨，入清则多主干湿互用，颇尚淹润。又王翚一派，略参北宗，亦明代所无者。自明末以至乾隆，其间画人最多，不能缕数，最著者为四王、吴、恽。即王鉴、王时敏、王翚、王原祁、吴历、恽寿平也。时敏及鉴，时代较早，论者以为

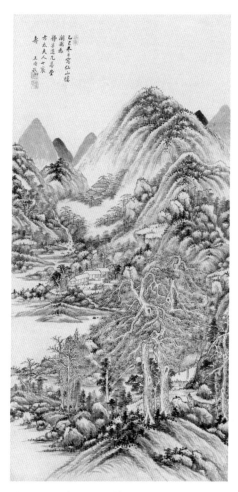

清　王时敏　仙山楼阁图

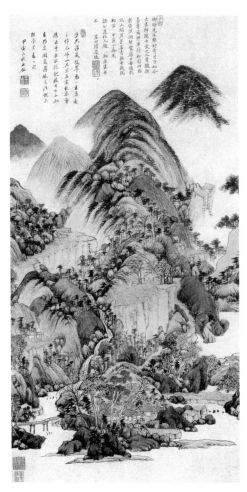

清　王鉴　浮岚暖翠图

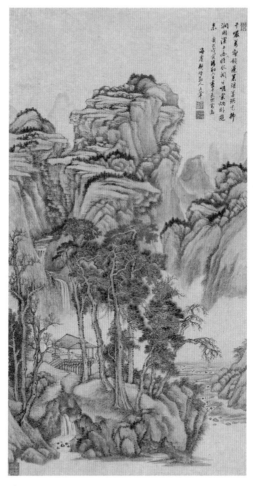

清　王翚　水阁幽山图

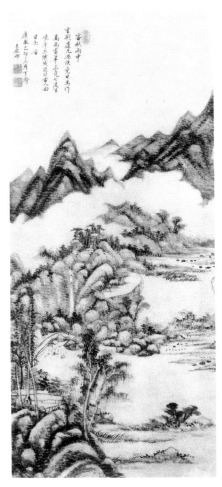

清　王原祁　云山图

清代绘画，有开继之功，翚与原祁继之，门徒始盛。王翚之徒，有杨晋、徐溶、宋骏业、顾卓、唐俊、金坚学、袁慰祖诸人，世谓之虞山派。王原祁之徒，有弟昱、华鲲、金明贤、唐岱、王敬铭、黄鼎、赵晓、温仪、曹培源、李为宪、吴应枚诸人，世谓之娄东派。其后方士庶、张宗苍、董邦达、董诰、钱维乔、钱维城、王愫、王震、王学浩等皆属之。吴、恽两家画风不盛，则以画品过高，不易传模也。此外尚有新安派，则始于释弘仁，其徒有高翔、高易等。松江派则沿董其昌之画风，渐趋甜熟，不为世重。江西派则始于罗聘，稍涉犷悍，亦不甚著。是三派者，笔墨虽稍异，然其渊源仍属元季四家。惟有金陵一派，颇欲别树一帜，即所称龚贤、樊圻、高岑、邹喆、吴宏、叶欣、胡慥、谢逊八家也。此派中颇多近于北派之画，而以龚贤为最有名。又有蓝瑛一派，为浙派后劲，世谓之武林派，其徒如涛、孟两子，按，孟为瑛子，涛、溪等为瑛孙辈，此处称涛孟两子，不知何故？今仍按原文抄录。及陈璇、王奂辈，颇有名。又有陆鴫倡为云间派，后云间派。亦别具风裁者，然不为世重。至乾隆后，画家可称者，仅奚冈、黄易、汤贻汾、戴熙四家。咸、同以来，则等诸自郐以下矣。

人物画　清代人物画，不出仇英及崔、陈二家之范围，无特异之画手，可称者仅柳遇、徐枚、蔡嘉、金农、黄慎、吕学等十数人。至写真一派，则不出曾鲸之范围，然至中叶，

其法亦废。

花卉翎毛画 此可分旧派与新派，旧派则多守古法，如孙克弘、赵之璧、孙枚、虞沅、沈铨皆绍述周之冕之余风。新派则以王武、恽寿平、蒋廷锡、邹一桂四家称首。其没骨体虽云祖述徐崇嗣，而实不同。盖徐派尚用勾勒，此则全不用之，可谓纯没骨体。此派虽以王武为首，而集其大成为一代之宗匠者，实推恽寿平，一洗时习，独开生面，论者以为

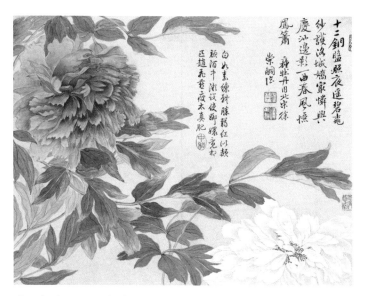

清 恽寿平 山水花鸟图册之牡丹

写生之正轨焉，又号曰常州派。蒋、邹两家，虽无恽之盛名，然其技实不相下，至如所谓扬州八怪者，金农、罗聘、郑燮、李方膺、汪士慎、高翔、黄慎、李鱓。所画多不守绳墨，虽有奇傲之气，然其末流致成近三四十年之上海派，粗粝俗恶，几至不可救药矣。

　　清朝西洋传教徒始渐东来，中国学术首受其影响者，为天文、算术，其次当为画道。吴历于清初已信天主教，其所

清　金农　花塘长亭图

清　焦秉贞　历朝贤后故事图之一

画山水，昔人已言其参用西洋画法，特不甚明显耳。至焦秉贞，则取法西洋写照及人物，冷枚继之。复有意大利人郎世宁，用西洋法作画，阴阳凹凸，显然逼真，实开中西画法沟通之端绪，惜继起者无人。今后世界交通益便，学识交流之机会尤多，故中西画法，必有参合融会之一日，而发生特别变化也。

清　郎世宁　十骏图之雪点雕

附录一　初学鉴画法

关于中国画的鉴赏法，向无专书，也没有一定的步骤或方法。今天所讲，只就一时意想所及的，约略说明，聊以塞责，诸君勿嫌粗浅。

中国画鉴法，第一自然是辨真假。真假的辨别有两法：一、形式的研究。二、精神的研究。

形式的看法可分多方面说：如裱画的绢，是因年代而不同的——唐宋元明清各有各的特点。又如明朝，明初的绢与中叶以后的绢又不同——其次，所用的纸也不同。画上的题款格式，以及图章的刻法与印泥的制法……亦因时代趋向而有异。常看画的人见到一张画，从上述几点一看便可以分辨真伪。不过真正赏鉴家，大都不用这种形式的研究来分辨真假，用这种方法来分辨真假的，可以说只有两种人。

（一）西洋人——因为他们不知道中国画的真正好坏，所以只能从形式上来分辨它。

（二）古董商——他们多数从小充学徒，没有画的知识，自然不能从画的精神来鉴定画的真假，只得凭前辈的口授。而所口授的，也只是从形式上作断定的各种呆板方法。

这两种人的鉴定，我们不能说他不准确或不好，因为他们的方法是科学的，是依据经验的，也有相当的把握。只是

宋　赵佶　祥龙石图

我们学看画，不必从这方面入手，只作参考罢了。

其次再说精神的研究法。

精神的研究法，最初的一步应知道中国画的派别。中国画派别很多，非短时间所能说了，为便利及简单起见，可分为两派：一、南派——亦称南宗。二、北派——亦称北宗。

诸君在这里要注意：所谓南派、北派，并不是以画家的籍贯来分，而是从历史上分成的。

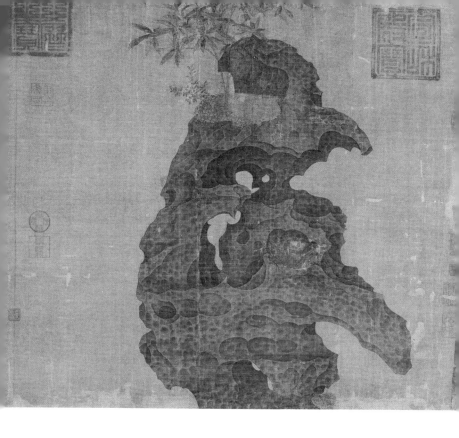

　　中国文化发达极早，绘画自也有久远的历史。但汉以前距今太久，真迹无存已不可考。现在可考的，只有晋以后。

　　晋亡以后政治上遂有南北朝之分。南人因尚清谈，喜佛学道学，也多文士，爱好自然，崇尚风雅，兼以山水清淑之影响，故画极发达。到唐朝学术极盛，画道也随文学技术而发达，但因当时佛教极盛行，所以画的题材，也多神秘而少山水、花卉。在这时期中若分南北，大约可以说，工细而漂

亮的,不分山水花卉或神秘故事,都可名北派;反之便是南派。但彼时南派画很少,至宋朝因徽宗极好画,有画院之设立,集国内名家于一室,互相观摩,好的画家并加优礼。因此知名画家一时云集,所画多工细,当时称为"院体画",也就是北派的代表。

到元代,政府对画已不如宋代之注重,而元朝又是蒙古人入主中原,士大夫多怀种族观念,隐居在野,所以这时的画又发生了变化。它的特点是极简单,色淡,更多写意。当时人多称之为"士夫画",以别于"院体画"。王蒙、吴镇、黄公望、倪瓒……都是当时的名家,也是此派的代表。

至明代复设画院,"院体画"又盛。但画院到中叶又废,于是"士夫画"再盛,而"院体画"——北派也从此一蹶不振。所以从万历至清末,可算是南派统一中国的时期。

这里要附带说的就是,中国画之由工笔而变为写意,实在是艺术上的一大进步。近今西洋艺术界亦渐渐知道专谱形式的画没有多大兴趣,亦趋于写意一路。只是中国之由工笔画进为写意画,已远在八百乃至一千年以前了。

现在我们再说看画的方法。北派画因为写之太难,传世较少。即使有也十之八九是假的,所谓"苏州片子",初学最易被他瞒过。什么叫"苏州片子"呢?因为当时在苏州地方,有一群专做假画的人,结成团体,用分工的办法,每人担任

明 朱端 松院闲吟图

一门，如山石、树木、人物等等，担任山石的人，便将唐宋各家的山石画法，各个临摹得很像样；担任树木的也是如此。于是要做哪一家的假画，便合作起来，而成一帧冒牌的北派画。颜料也好，面目又像，当时在此团体中扬州人最多，因此又叫"扬州片子"。这种画初看极像真迹，但识者一看便穿。主要之点就是没有气韵，而且散漫不像出自一人手笔的作品，便是没有了个性，所以要发现他的作伪还容易。

至于南派的画应该如何看法呢？我以为南派的作品——就是"士夫画"——有两大特点，学看画的人不可不知。

（一）自写性灵。换句话说：画不是给别人看的，乃是自己的性情写述。从前倪云林曾说："画只是自写胸中逸气耳。"这句话很可以代表南派画的特色，若是作画专在讨人们欢喜，希图博虚名或得钱财，那就其人的心地已极龌龊，如何能有好画？

（二）不求形式。不必求它和真的事物一样，但仍要得事物的真意。苏东坡有诗云："作画以形似，见与儿童邻。"这两句诗也很可以代表南派的特色。若作画必求与真的一样，那就不如用照相机器更为直截了当了。

先要明白以上两点，终可以看南派画。再南派画最重笔墨，他们以为作画同写字一样，所以有"书画同源"之论。在用笔方面强调要有骨气，有力量；有时要如草书的飞舞，

明　董其昌　山水十二开之一

有时要如隶书的着力，有时要如篆书的圆劲。用墨也要有功夫，谓"墨有五彩"，但这所谓五彩，不是红、绿、蓝、白、黑之分，乃是浓、淡、干、湿、焦之别。阴阳晦明，都从墨出。换句话说用墨不是死的，乃是活的。惟其重于用笔，又工于用墨，所以颜色的有无与好坏，南派画人都重视了。

知道了南派画的几个特点——重个性，不求形式；重笔墨，不重色彩。那么看画就容易了么？不然，不然！大凡学问的事，没有如此简单的，这不过是看画初步的大概。切不可看见离奇狂怪的画，便说他是发扬个性；不可看见粗犷或"墨猪法"的画，便说他是有笔墨。必须注重气韵一点，所谓"士气"，又曰"书卷气"。至于怎么是有气韵，怎么是无气韵，那只是可意会，而不可言传了。诸君要在这方面求知识，舍读书外没有法子，只看得画多自有心得，不是讲演所能为功的。

最后更为诸君介绍几本书，作为这演讲的结尾：

一、《佩文斋书画谱》。这是类书，关于画类搜集材料很多。

二、《芥子园画传》。这本书最适于初学者。

三、《晨报副刊》上有过一篇我在北京燕京华文学校的讲演，是关于中国绘画历史的叙述。虽是对美国人说的，内容甚为简单，也很可以供诸君参考。

黄宾虹　设色山水

附录二　国画之气韵问题

今日承教育部第二次全国美术展览会之招，来此讲演关于国画之理论。窃意国画最重要之部分，不外气韵与法则两种。关于画法，有一定之规律，尚有书籍可以参考，学校教师尚可示其经验所得以之讲解，闻者亦可领悟，以从事于练习。独此气韵问题，是难以言语形容者。所以历来论画书籍中，并无整个或彻底的研究。偶然散见一二条，亦皆知其然而不知其所以然之论，无由使人领会。因此无论画家与鉴赏家，都感到十分烦闷。至于"气韵"二字，在国画中极关重要。盖无气韵之画，便失去国画之精神。惟近来画家受外国画之影响，渐有忽略此点之势。今日兄弟所以趁此机会，欲与诸位谈谈，意在唤起注意，共同讨论。不过自问学问浅薄，对于此问题不敢说有深切的研究，只能具见到者约略敷陈，还望诸位指教。

现在拟分数段说明：第一说气韵二字之起源，第二说气韵二字之解释，第三说气韵在国画上之价值，第四说气韵与形似之关系，第五说如何而始有气韵，第六说气韵非仅墨笔写意画有之，第七说今后国画仍应注重气韵，第八说结论。

一、气韵二字之起源

气韵二字，最初见于南齐谢赫所著之《古画品录》。谢赫为发明六法之人，气韵便是六法中之第一种，所谓"气韵生动"是也。其第二种为"骨法用笔"，第三种是"应物象形"，第四种为"随类赋彩"，第五种为"经营位置"，第六种为"传移模写"。其实后五种俱有法度可循，独此第一种所谓气韵，则通于五种皆应有之事，否则五种虽工，亦不能称为好画。故以气韵列为六法之一，论理上殊不妥当，不过相传既久，亦不必更持异论耳。清邹一桂《小山画谱》中曾言"以气韵为第一种，是赏鉴家言，非作家言"。其论殊不当，试问作家作画，如不讲求气韵，赏鉴家从何赏鉴得出来？所以气韵二字，作家亦应注重，不可为其所误。

二、气韵二字之解释

前言气韵二字难以言语形容，所以发明垂千年，而论画者皆无具体的说明。直至明末唐志契著《绘事微言》始有相当的解释，其言曰："气者有笔气，有墨气，有色气，而又有气势，有气度，有气机，此间即谓之韵。"后来张庚著《浦山论画》，更为推广言之，谓"气韵有发于墨者，有发于笔者，有发于意者，有发于无意者。发于无意者为上，发于意者次

之，发于笔墨者又次之"。发于笔墨两种，不必多加说明。其所谓发于意者，即"走笔运墨，我欲如是而得如是，若疏密、多寡、浓淡、干湿各得其当"是也。所谓发于无意者，即"当其凝神注想，流盼运腕，初不意如是，而忽如是。谓之为足，而实未足；谓之未足，则又无可增加。独得于笔情墨趣之外，盖天机之勃发也"。此论甚精。于极难形容之象，而发挥至如此程度，实已不可多得。其后唐岱著《绘事发微》，方薰著《山静居画论》，亦略有解说，但谓"气韵以气为主，有气则有韵，而气皆由笔墨而生"。所言虽不若张氏之精辟，然亦有其见地也。

昔笪重光著《画筌》一书，中有云："真境现时，岂关多笔；眼光收处，不在全图。含景色于草昧之中，味之无尽；撷风光于掩映之际，览而愈新。密致之中，自兼旷远；率易之内，转见便娟。"当时王石谷、恽南田评此数语，以为是"阐发气韵最微妙处，学者须作禅句参之，默契其旨"。笪氏此论，盖专为画山水而发，其实他种之画，亦可通用。不过略涉玄妙，浅人不易领略而已。

以上述古人所说，今更就余个人意见言之：吾人作画，必本于性灵与感想而成，方有价值；否则便是死物，与印板何异，又何必多此一举？惟由性灵与感想所发挥而出者，方有个性之表现。而此个性之表现，气韵即自然发生。所以历

清　邹一桂　花卉八开之一

来大家之画，各人有各人之风格，亦即各有其气韵，不能强同。即使同一画派之画，细看亦各有不同，而此不同之特点，固存于笔墨，然亦更须于笔墨之外求之。此中微妙，非多看画，不能领会，仍归于难以言语形容耳。但须注意者，气有清浊之分，如所谓俗气、死气、习气，乃致使人观之生恐怖厌恶之气，皆浊气也。此种亦是其个性所发现之气，但无韵之可言，故不称为气韵，应在摈除之列。

三、气韵在国画上之价值

今试取一有名之画与一寻常之画，并悬一处，不必画家或赏鉴家，只须略有知识之人，一望即知其孰优孰劣。何也？一有气韵，一无气韵也。不但此也，即取一临本与真本并列观之，但使其人略有知识，亦可立决其真伪。何也？亦气韵为之也。盖有气韵之画，一触目便觉画中景物，突现当前，使人倏然兴极好之美感，味之不尽。无气韵之画，无论如何，总觉障眼，即使其画极工、极细、极似真景，亦但能使人赞其用力之勤，费时之久而已，不能动人欣赏，使人意远也。此便是正宗画与工匠画不同之点。"正宗画"三字从前所无，鄙意欲以称历来正宗画派之用，含士气画与作家画在内。往日有称为文人画者，嫌其意义狭隘，故立此称。亦即是赏鉴家辨别真伪最要之点。工匠画只是供社会实际应用之需要，如广告，

剧场背景以及漆匠、泥水匠、雕花匠所画之类。原无须乎气韵。
今日吾人所谈之正宗画，乃吾国最高艺术之结晶，将欲藉之
以提高人类思想，为一般国民修养身心之用，而使跻身于高
尚纯结之域者也。若是，安得不重气韵？质言之，无气韵之画，
便是俗画。俗画对于有知识之人固无用处，即对于一般人亦
无用处，还不若工匠画尚有实用。

　　今人颇有讥国画为"贵族艺术"，不适用于一般民众，
而欲提倡所谓"十字街头艺术"者。不知所谓"十字街头艺术"
者，是何等画？若除去余之所谓正宗画，便是俗画或工匠画。
工匠画或可谓为十字街头艺术，但彼自有实用，原不必更为
提倡。若俗画既无气韵，则与提高人格目的何与？至谓正宗
画为"贵族艺术"，亦殊不然。历来画家所写，大半皆山林
隐逸之趣，无论山水人物皆然，而画笔亦皆注重旷远、绵邈、
萧散、清逸一流。至于画家，大半属于山人墨客，或士人消
遣情怀、寄托逸兴之作，与所谓"贵族"何关？若云名画非
贵族不能享有，便指为"贵族艺术"加以排斥，则直是根本
推翻本国固有之文化，虽苏俄共产政府，亦未尝有此举动也。
兹因今人动因画重气韵谓为"不合时宜"，故连类言之。

四、气韵与形似之关系

　　唐张彦远《历代名画记》曾云："古之画或遗其形似而

宋　李唐　万壑松风图

尚其气韵，以形似之外求其画，此难与人言也。今之画纵得
形似，而气韵不生，以气韵求其画，则形似在其间矣。"此
为重气韵不重形似之论首见于载记者，后来学者论画俱宗之。
故苏东坡诗有"论画以形似，见与儿童邻"之句，倪云林有"仆
之所谓画者，不过逸笔草草不求形似"之论。而不求形似一语，
遂为画家惟一之原则，亦即为国画精神之所寄。惟所谓不求
形似，并非故意与实物实景相背驰，乃是不专注重于形似，
而以己之性灵与感想与实物实景相契合、相融化，撷取其主
要之点，以表现一己之作风，而别饶气韵。所以说，气韵即
个性表现，犹之诗文同一题而作者各以其性灵与感想为之，
俱不相似，而仍切题。又如书法，数人同临一家，而其结果
各有其特异之点也。

　　昔恽南田云："不求形似，正是潜移造化而与天游。近
人只求形似，愈似所以愈离。"王孟端亦言："所谓不求形似者，
不似之似也。"此两说最为精微。更为推阐言之：所谓不求
形似者，乃谓作画时不可如工匠画，刻意求似真物真景，须
有一种意思以自发其天机。犹之吾人学画者，稍有进益，往
往多形似。久之功夫精熟，往往不以为然，而下笔时所欲画
之形体自然奔赴腕下，与之契合，不必刻意描写，而神理自得。
所谓"超以象外，得其寰中""离其形而得似"也。若必求
其形似，则与照相片何异？若以形似为佳，则既有照相机又

何必作画？又如数人、数十人画一实物、一实景，而皆形似，则个性丧失，岂得为艺术？但亦不可误会，以为不须形似，只是不求形似而已。所以"不似之似"一语，最堪玩味。"不似之似"便是遗貌取神。今更以浅语言之，如画人，人之形体，凡画者皆能之，而欲得人之神情则大不易。又如画花木，花木之形体，凡画者皆能之，而欲得花木之精神则大不易。又如画山水，山水之形体，凡画者皆能之，而欲得山水之灵气则大不易。所谓神情，所谓精神，所谓灵气，便是气韵所寄。人与花木、山水皆是生物，皆有生气，故画之佳者称曰"气韵生动"，谓有气韵，便自能生动也。如画人而不能得其神情，则与旧时画匠为死人"传真"何异？画花木而不得其精神，则与旧时女子刺绣花样何异？画山水而不得其灵气，则与山川道里舆图何异？安有艺术之价值耶！

五、如何而始有气韵

此为最难解答之问题。昔人以其难言，创为生知之说。其说出于宋之郭若虚，其言曰，六法中五法俱所学而能，如其气韵必在生知，固不可以巧密得，复不可以岁月到。默契神会，不知其然而然。自此说一行，几使人完全气沮。历四五百年，无人持反对之论。迨至明末，董香光始云："气韵固属生知，然亦有学得处。读万卷书，行万里路，胸中脱

明　文徵明　松石高士图

去尘俗，自然可到。"后来方兰士亦言："委心古人，而无外慕，久必有悟，悟后与生知者殊途同归。"此两说绝有理，亦不至使学人绝望，真有价值之言也。兹本其说，而加以补充之如次。

（一）多读书游览。此本董香光说，所谓"读万卷书，行万里路"是也。董氏此说，本为画山水而发，其实凡画皆然。盖不读书，则无知识；不游览，则无闻见，其人气量必日流于猥鄙。虽日事丹青，穷极功力，亦不过工匠之流。郭若虚所谓"众工之事，虽曰画而非画"也。常见近今画手，画法非不高明，传授亦名家，而以不读书游览之故，遂至成手技，知其然而不知其所以然者，比比焉。故欲学画者，纵不能尽读经史有用之书，亦宜尽读古人画论，略窥古人精意。纵不能遍游海内名山，亦应时作野外之游，领取实物真景之生意，断不可屈居斗室中，专事埋头伏案也。

或言游览可以得江山之助，穷万物之形，与作画有关系，尚说得去。而以多读有用之书为与作画有关，未免附会。此说诚为一般人所怀疑之点。不知作画与作诗文，实无二致。不读书无学问之人，其所作诗文，必不精到，作画亦然。此中消息，只可意会，不能以言语形容者，只是俗人不能解耳。所以读书与作画之气韵，并不是间接关系，乃是直接关系，应深切注意。

（二）博览名迹。此即方兰士所谓"委心古人"之意。前言名画家各有其作风，即各有其气韵，学者必须于获观名迹之时，细心体会，玩其神采所在，久之自有所悟，而下笔时便能默契于心，自然表现，气韵即因之而生。但不能仅观影印之本。因影印本仅能传其形体，而精神往往失去。精神便是气韵，在用笔用墨微妙之处，甚至在笔墨之外，皆非影印本所能表现也。若死守影印本，非但不能悟古人气韵之所在，乃至并用笔用墨之法亦不能知，安能得"委心古人"之效乎？

（三）敦品厉行。笔墨之事，全由胸襟发挥而出。凡人品高洁者，其诗文必佳，于画亦然。试观古来最著名画家，无一不品格高洁，如倪云林、黄子久诸公，指不胜屈；其人品稍下者，所作画虽佳，终不免有纵横习气，如王铎、张瑞图诸人。此因品格高洁之人，其胸怀必甚清旷，情致必甚高超，故所作画自然远去尘俗，卓尔不群。否则利禄之念时萦胸中，安能有超脱之气韵？故郭若虚谓："自古奇迹，多是轩冕才贤、岩穴上士，依仁游艺，探迹钩深，高雅之情，一寄于画。人品既已高矣，气韵不得不高……不尔，虽竭巧思，止同众工之事，虽曰画而非画。"真笃论也。敦品厉行，乃基于平日之修养，非旦暮所能企。吾人一面须时刻警惕在心，勿自放纵以保全品格，一面即于画事，亦不可急于求名利，最忌

运动要人揄扬，或巧弄手段以自抬身价，或迎合时好，以博俗人欢心，皆当切戒。此等人本谈不到品格，心地既龌龊，安有气韵可言？不过讲到敦品厉行，附带言之。

（四）须精习书法。书画同源，古有定论。虽近人有倡反对者，乃其人故作翻案文字，冀以博名，殊不足道。盖国画与书法，实有不能分离之关系，其论甚详，非今日所讲范围，姑不深论。试观古来善画之人，鲜有不能书者，故作画恒曰"写"而不曰"画"也。书法之应重气韵，历来无持异论者。盖作字不讲气韵，则必成为世俗应用之符号，而非美术；作画而不讲气韵，则必成为工匠应用之图样，亦不能称为美术，其理正相同耳。

（五）不可过事临摹。兹须先声明者，此言临摹与前言博览不同。博览是多观古人名迹，求其气韵之所在；临摹观仅就古人之画，刻意摹仿。完全是两事，并非自相矛盾也。临摹之事，本学画者之不能废。惟过事临摹，则甚泪没性灵，驯至处处为旧画所拘束，不能自运，所谓个性完全埋没，安有气韵可言？明李日华曾言："画可临不可摹，临得势，摹得形，画但得形似则沦于匠事，其道尽失。"余谓即临亦不可过多，过多终恐为古人所囿，不能自拔也。沈灏曾言："凡临古画不在对临，而在神会，目意所结，一尘不入，似而不似，不似而似，不容思议。"此论最精。若能领悟此意，虽日事

清　查士标　青山卜居图

临摹亦不妨。然真能领悟此意者，有几人耶？故不如少临摹之为愈也。

以上所说五项，前两项乃就董、方两说推广言之，后三项则属鄙见。以为苟能行斯五者，不患无气韵生发，绝不赞成郭氏生知之说。

六、气韵非仅墨笔写意画有之

有气韵之画则雅，否则俗，雅俗之分，不在其画之工致、设色与否也。今人往往以水墨为雅，以设色者为俗；又或以淡笔、简笔为雅，涉笔浓重或繁缛者为俗。皆是皮相之论。须知能行前述五端，则落笔自有气韵，自然高雅，虽青绿金碧最极工细，亦所不妨。如大小李将军、李龙眠、赵大年、赵孟頫、文徵明诸人皆是也。否则一下笔便俗，虽简单如近时所谓大写意画，寥寥数笔，俗态毕露，复有何气韵可言？此点最易招误解，故不得不说。

七、今后国画仍应注重气韵

今日国画，已到最衰落时期，而因受外国画之影响，势不能无所改变。此亦时代之要求，不得不尔。然鄙以为将来无论如何改变，气韵一点为国画精神所寄，断不可加以“革命”。且以为必注重此点，而后国画有改进之望。否则必流

入工匠一流，艺术前途不堪设想。而因此精神丧失之故，吾侪更欲修养国民身心，以期提高其人格，其道无由矣。

乾隆年间郎世宁因受欧画影响，曾为国画别开一派，极工细形似之能事，不能不认其为改革派之成功者。然其结果，无甚影响，则仍是失败也。无他，盖其所画于气韵两字不免缺乏耳。此亦今后谈改革国画者所宜知，因附及之。

八、结 论

最后须一言者，近来因国难深重，各方面俱表现紧张情形。尤其在经济社会方面，使个人生活感觉得异常之压迫与烦闷，而头脑因之迟钝，身体因之疲乏，于是遂有主张艺术须注重"现代性"与"激刺性"者。鄙意殊不谓然。盖局势既已紧张，又感到压迫与烦闷，则须有以调剂而缓和之，方是办法。所谓"一张一弛，文武之道"，断不能仅有张而无弛，犹不能仅有弛而无张也。当此情形，若更以"现代性"及"激刺性"之艺术加之，不啻扬汤止沸、抱薪救火，岂是补救之道？兄弟未尝不知在此时势之下，既因压迫与烦闷以致头脑迟钝、身体疲乏，其所需要固希望刺激。所谓有气韵之画，所谓旷远绵邈之情、萧散清逸之致，自然格格不入，难以满足其急切之要求。然不得因其难以接受之故，便停止供给，必须加以提倡，使之渐渐感兴趣，以达于修养身心，增高人格之途，

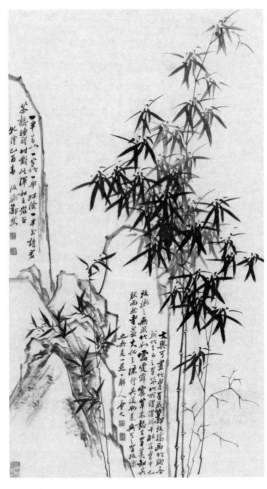

清　郑燮　墨竹图

方是办法。岂可因噎废食耶？此即兄弟此番所以讲演气韵问题之微意也。